让彩铅释放情怀

人在旅途

编/宗帅 绘/孙涵蕊 李灏

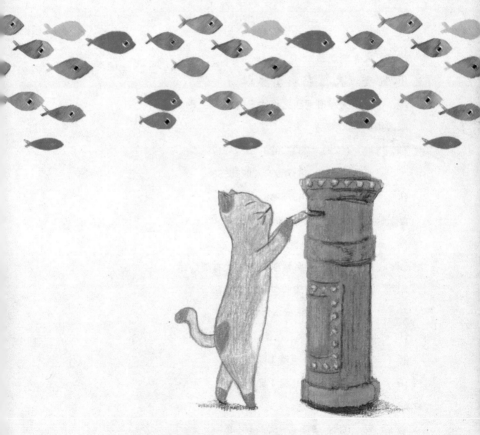

天津杨柳青画社

图书在版编目（CIP）数据

人在旅途 / 宗帅编 ；孙涵蕊，李灏绘．—天津：
天津杨柳青画社，2012.9
（让彩铅释放情怀）
ISBN 978-7-80738-935-4

Ⅰ．①人… Ⅱ．①宗… ②孙… ③李… Ⅲ．①铅
笔画－绘画技法 Ⅳ．① J214.1

中国版本图书馆 CIP 数据核字（2012）第 194521 号

出 版 人：刘建超
出 版 者：天津杨柳青画社
地　　　址：天津市河西区佟楼三合里 111 号
邮政编码：300074
市场营销部电话：（022） 28376828 28374517
　　　　　　　　28376928 28376998
传　　真：（022） 28376968
邮购部电话：（022） 28350624
网　　　址：www.ylqbook.com
制　　版：天津市锐彩数码分色技术有限公司
印　　刷：天津海顺印业包装有限公司
开　　本：1/32　889mm×1194mm
印　　张：4
版　　次：2012 年 9 月第 1 版
印　　次：2012 年 9 月第 1 印
印　　数：1－5000 册
书　　号：ISBN　978-7-80738-935-4
定　　价：23 元

目 录
CONTENTS

Part 1 　　带上彩铅去旅行 ·············· 5

Part 2　开始你的彩铅之旅 ………… 99

猫爱旅行

Big Dream

当猫还很小时,
就有一个大的梦想——

就是要环游世界!

一天，猫做了一个梦，
梦到柜子里有什么东西。

猫好奇地打开了柜子，

是一张画，

原来画的是小时候的伟大梦想。

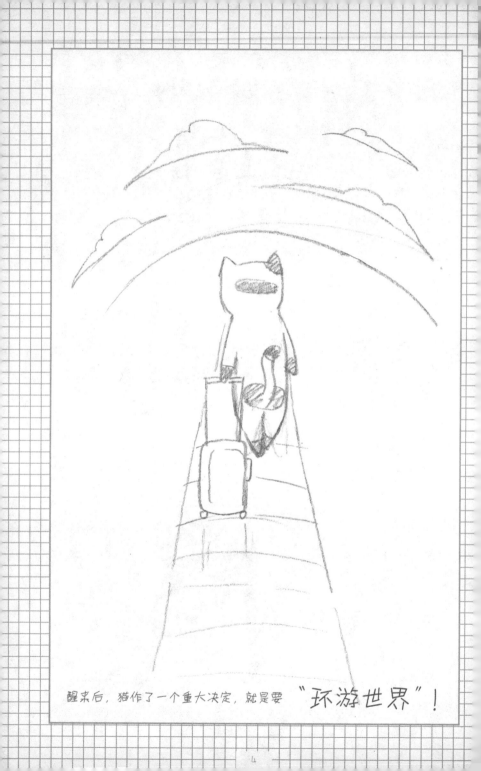

醒来后, 猫作了一个重大决定, 就是要 "环游世界"！

PART 1

带上彩铅去旅行

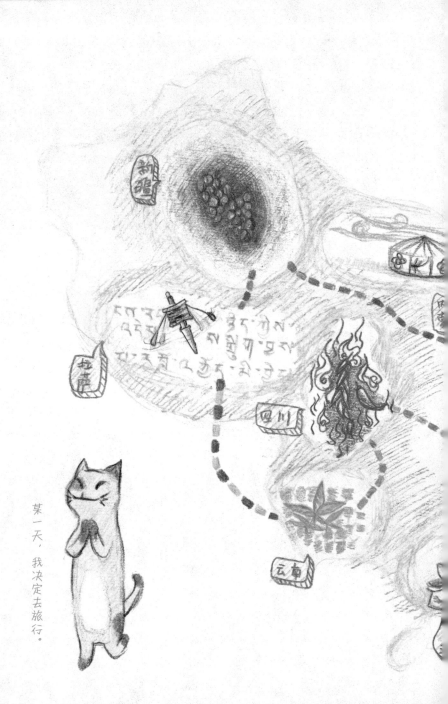

某一天，我决定去旅行。

新疆

拉萨

四川

云南

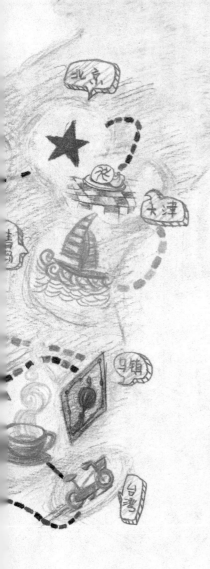

我把心情装进行囊里。

于是，我便开始穿梭于十四个风景地之中。

7

印象北京

北京的胡同文化深厚深远，
它们见证了历史的变迁，
为如今的北京祈祷。

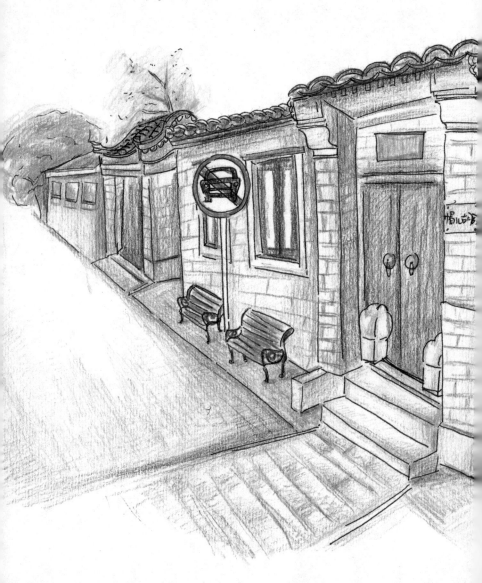

胡同的怪名字们

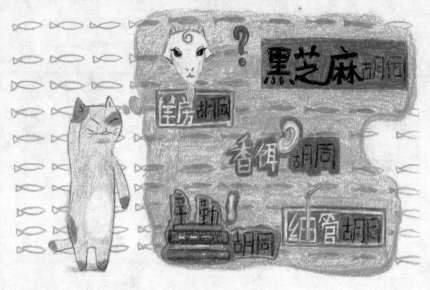

黑芝麻胡同

香饵胡同

坐坐三轮车，
绕绕迷宫般的胡同，
听师傅讲讲有趣的北京话，喵～

胡同里传来的吆喝声……

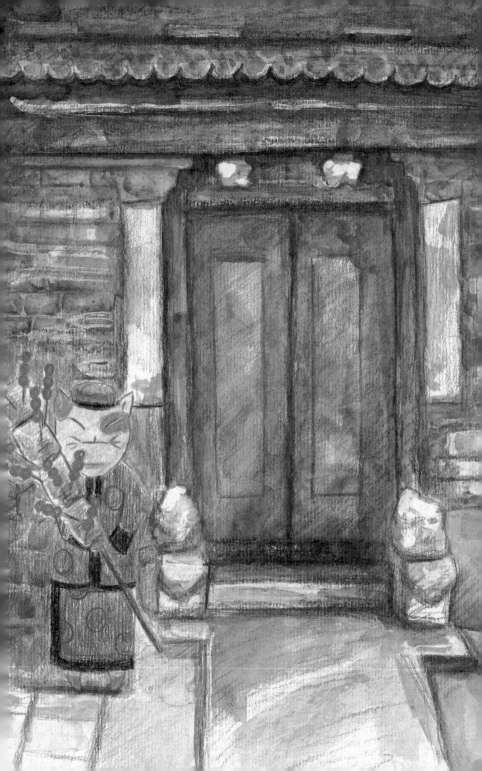

您吃了吗

"您吃了吗?"
"吃了,您呢?"
"还没呢。"
"呦,那您慢走。"

豌豆黄

糖耳朵

驴打滚

老酸奶

芥末墩

卤煮火烧

泡在卤煮里火烧，
充分吸收了羊杂的味道。
肠酥软而不腻，
汤汁味道香而不腻。

焦圈

酥酥脆脆，
就算十天后依旧脆香。

爆肚

以自己喜好拌制调料，
嚼劲十足。

特色装饰的井盖

描绘天津

天津有很多保留至今的
老式建筑,
时不时向猫讲述着
那个年代的故事。

"嘣嘣"
"嘣嘣"

不倒的老字号
巷口的吆喝声

熟梨糕

下面是圆形脆饼，
上面是五个圆形米糕，
口感甜甜糯糯的。
最后抹上果酱，
多达十余种的果酱任你挑选。

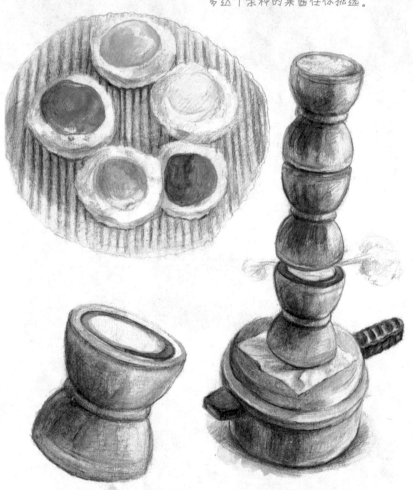

会一直冒着热气，一直"吱吱"响着。

刚出锅还是烫的，
一定要趁热吃哦。

茶汤

寒冷的冬天，
远远看到一位满是笑意的老人，
还有被热气环绕的龙嘴大铜壶。

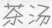

壶中装满糊糊状的茶汤，
倒到碗里也是手艺活呢。

最后洒上红糖、白糖、桂花卤，
样子很温暖。

老天津叫"天津卫"。
鼓楼、古文化街、
意式风情街、
五大道……
这些充满故事的地方，
最适合在周末去散步。

夜晚的"天津之眼"

在最高的那一点，
和星星一起唱首歌。

石头剪子布

还记得小时候最喜欢的
"石头剪子布"吗?
不同的地区叫法也不同哦。

杭州人	"金一宗一棒"	汕头人	"哦一罗-zoom"
北京人	"锤 (cei) 一丁一壳"	宁波人	"鸡一豆一啪一菊一派"
唐山人	"嘿一喽一喽"	景德镇人	"萨呆一剪子一布"
西安人	"猜一咚一吃"	临汾人	"猜一波一猜"
天津人	"笨一桥一襄"	福州人	"槌槌一嘎叨一啵阿"
上海人	"猜冬里猜"	保定人	"鸡一冈一姜"
广州人	"包一剪-duk"	

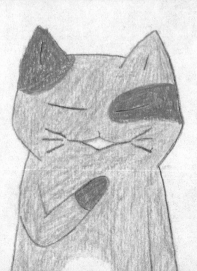

呃……
只能出石头,
去找小猪玩喽,哈哈!

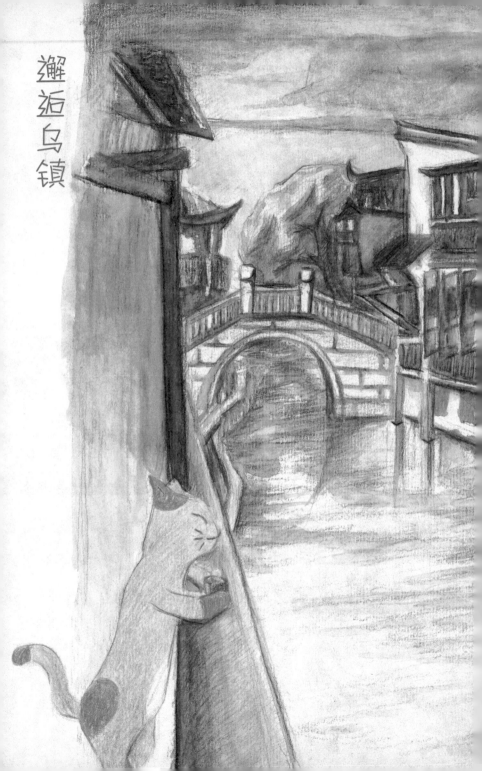

邂逅乌镇

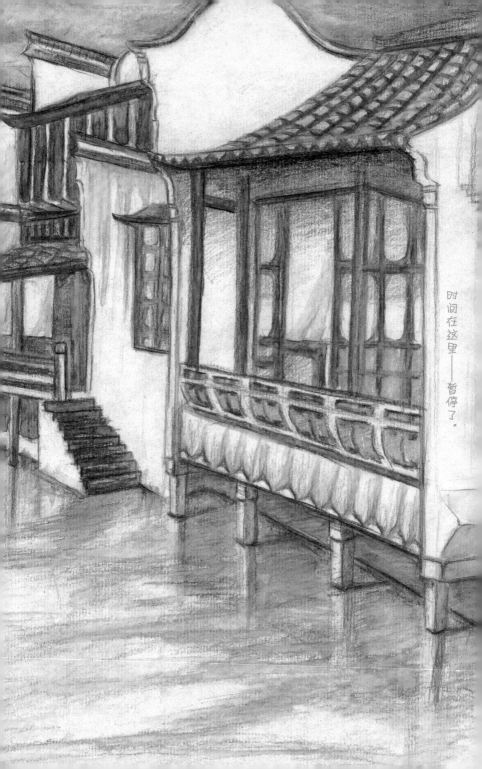

时间在这里——暂停了。

一小方阳光，
一丁点儿生气的蜗牛，
一线儿细细的风里，
我的心意
我的悯人悯己的微笑，
我的淡淡的触不着的哀愁和喜悦
化作一点点雨，
滴在芭蕉，
滴在梧桐，
滴在纤纤草尖上。

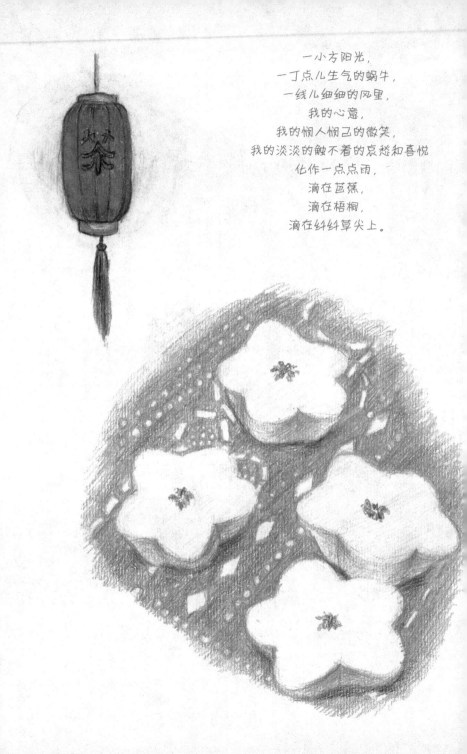

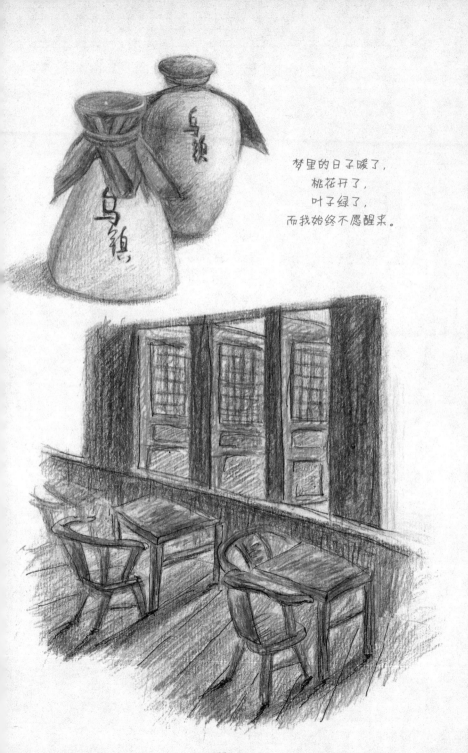

梦里的日子暖了，
桃花开了，
叶子绿了，
而我始终不愿醒来。

童年的
纸飞机

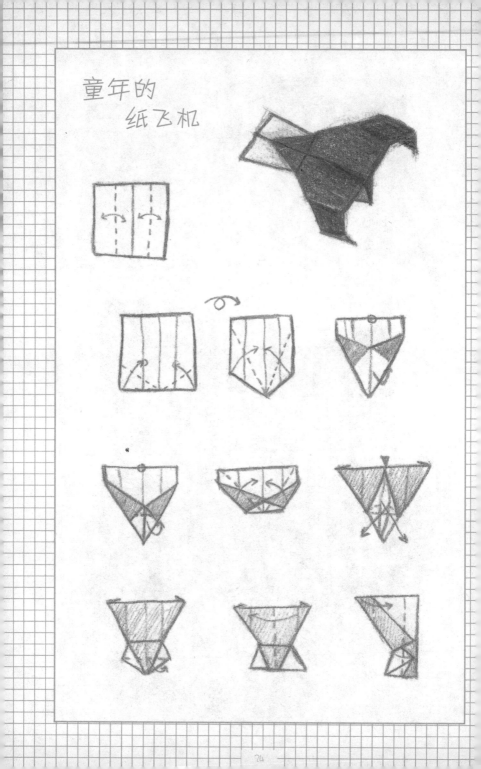

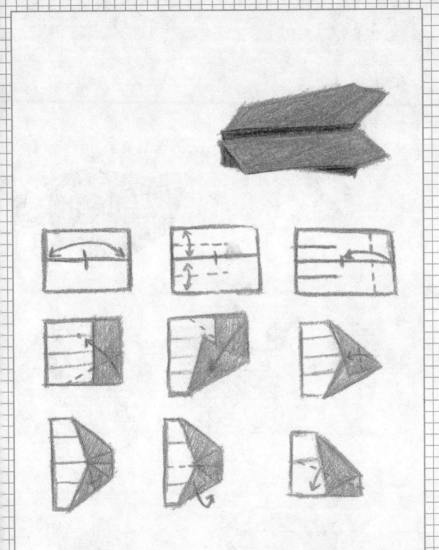

还记得怎么折飞机吗？
猫会折了……

启程鼓浪屿

如果你累了、倦了，
就到这里来，
鼓浪屿会给你一切停下来的理由。

鼓浪屿的房屋、
街道依山而筑，
阡陌交错，
忽高忽低，
深巷里花影绰约，
墙头上藤蔓攀缘，
窗台上盆景争奇斗艳，
走在其中就像穿梭在
时空交错的巷弄里。

请随意停留在某家店中，
任时光匆匆……

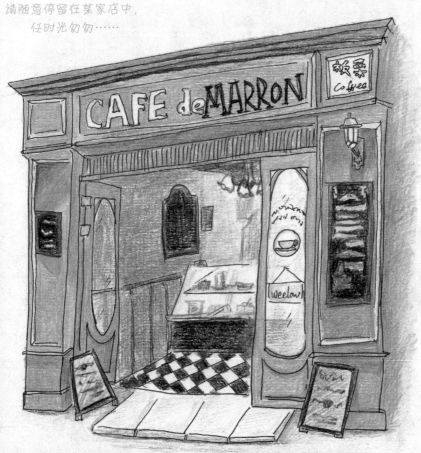

猫的习惯：和阳光一起发呆一下午。

1.

2.

3.

饿了千万不要放过它们：
喜林阁酸梅汤、
叶氏麻糍、黄胜记买了好多肉脯和肉松、
babycat私家御饼屋、林记鱼丸汤、
北仔饼、金兰饼店、牛肉香食室、寿记龟糕店……
还有还有，
就由你补充了。

29

"哦也～这里有蚵仔煎"
发音：哦～啊～煎！

猫喜欢的烧仙草

各种漂亮的手工链

judy's café

街角的咖啡店

素有"钢琴之城"的鼓浪屿

在脚尖踮起和轻落之间,
就像弹奏着哆来咪,
连空气也轻盈地飞舞着。

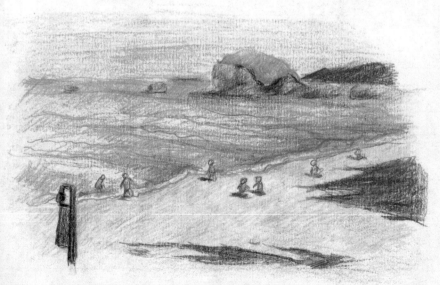

用彩铅DIY明信片
把风景寄回家

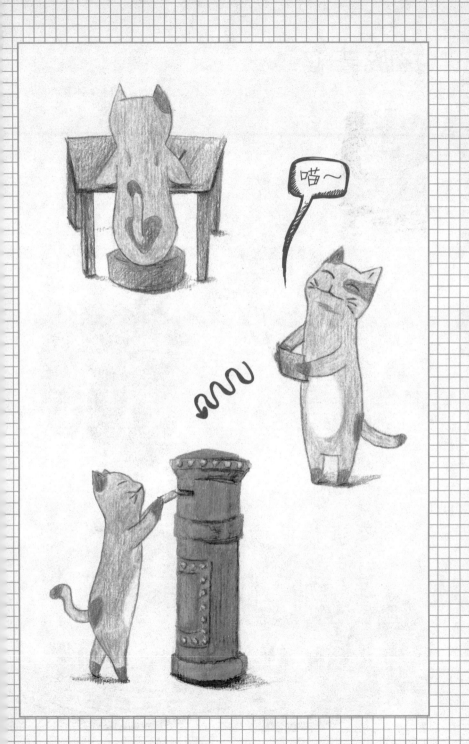

扬帆青岛

青岛的马路总是充满惊喜，
坡度的变化很大，
开车要小心哦。

会举行热闹的庙会，
庙会上的糖人，
庙会上吃不够的糖葫芦。

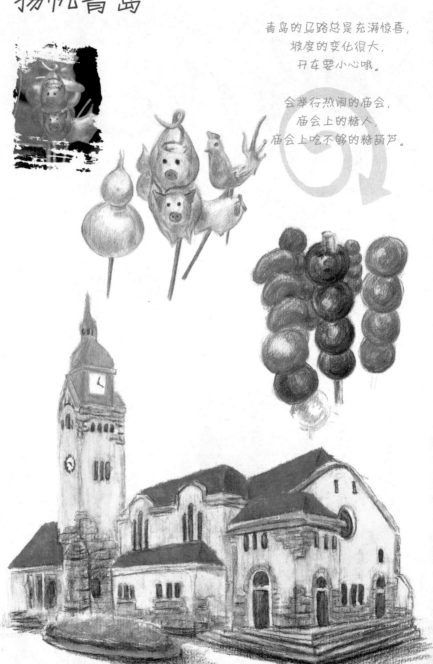

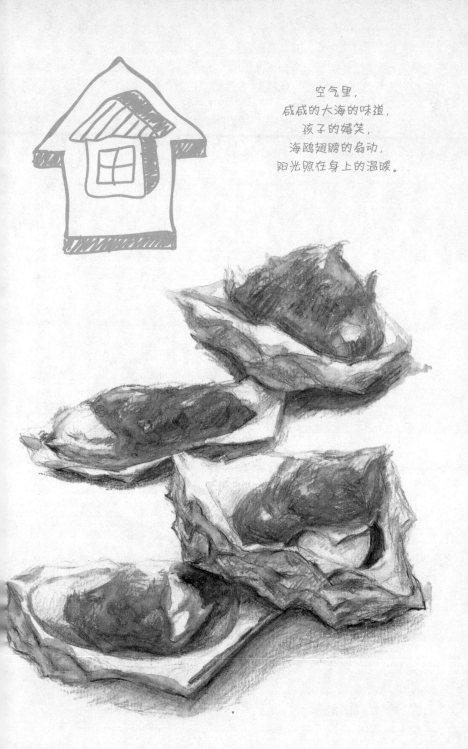

空气里,
咸咸的大海的味道,
孩子的嬉笑,
海鸥翅膀的扇动,
阳光照在身上的温暖。

小盆栽

养盆小盆栽吧,
简单又可爱。
随便摆在窗台上,
整个屋子都会充满生机。

1.用浅色彩铅勾勒花盆和植物。

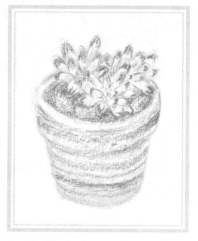

2.平铺植物、花盆、土壤的大色调。

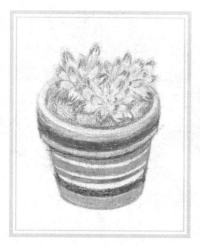

3.将花盆的颜色加深、充实颜色。

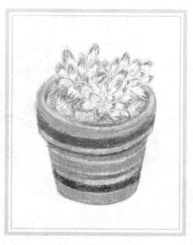

4.暗色加深,实现立体感。

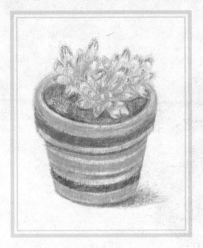

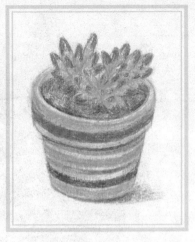

5.加深植物、土壤颜色，用深色勾勒
花盆和土壤的交界处，平铺阴影。

6.把植物做最后处理，将植物暗处加深。
最后，清理画面。

卡通画法

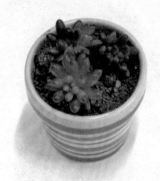

猫有一种简单、快速的画法，
"猫吃鱼三步画法"。

猫	吃	鱼

用浅色彩铅粗略勾形，
形体不准确更可爱。

把勾好的形用黑色线笔描
下来后，再擦掉之前的彩铅。

随意地平涂出相应的颜色，没
涂到的地方要刻意地留下哦。

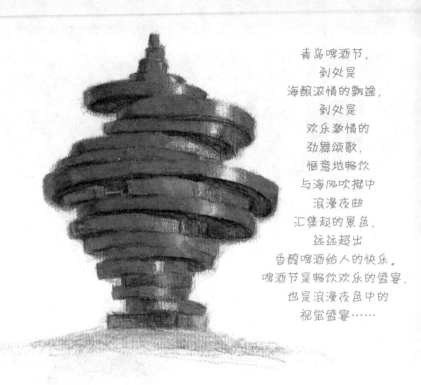

青岛啤酒节，
到处是
海酿浓情的飘逸，
到处是
欢乐激情的
劲舞颂歌，
惬意地畅饮
与海风吹拂中
浪漫夜曲
汇集起的景色，
远远超出
香醇啤酒给人的快乐。
啤酒节是畅饮欢乐的盛宴，
也是浪漫夜色中的
视觉盛宴……

来到青岛怎么能不来点青岛啤酒。

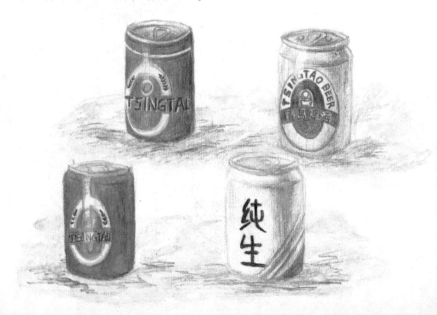

米酒

马奶酒

啤酒

地方特色酒

中国酒的文化深厚又多样，
酿酒的工艺精湛独特，
表现了中国人热爱生活和乐观。

青稞酒

感知四川

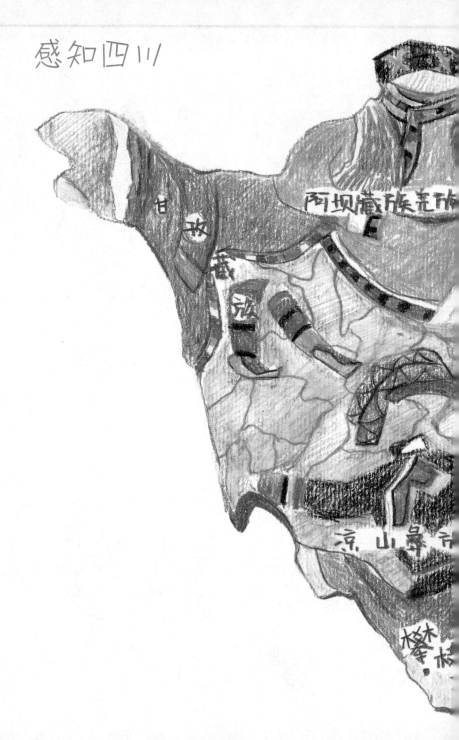

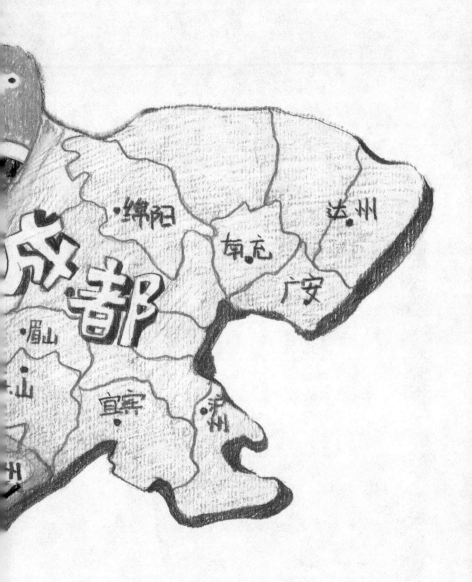

成都

·绵阳

南充

达州

广安

·眉山

·山

宜宾

泸州

"天府之国"这里有着你意想不到的神奇……

庞大的火锅家族

清汤火锅　鸳鸯火锅　啤酒鸭火锅
魔芋鸭火锅　带丝鸭火锅　葡萄酒鸡火锅
泡菜鸡火锅　白果鸡火锅　怪味鸡火锅
山椒乌鸡火锅　烧鸡公火锅　酸汤鸡火锅
辣子鸡火锅　九尺鹅肠火锅　酸菜鱼火锅
酸汤鱼火锅　鲶鱼火锅　鱼头火锅
双味鱼火锅　鲫鱼火锅　泥鳅火锅　香辣银鱼火锅
青鳝火锅　甲鱼火锅　龟鸽火锅　田螺火锅　海鲜火锅

火锅小秘诀：

肉类先下汤味鲜，海鲜蔬菜在中间，
带血粉类易浑汤，只好放在最后边，
不宜一次多投放，食物生熟难分辨，
保持中火小开状，随烫随食味更鲜，
水发薄片夹着涮，大约十秒脆又鲜，
倘若久煮体缩小，嚼不烂且味道绵，
熟食烫透即可食，厚大生块煮松软，
脑花盛在漏勺煮，以免搅得满锅翻，
白汤不辣味鲜美，宜烫海鲜与蔬菜，
红汤麻辣味鲜浓，刺激过瘾汗涟涟，
周边提取味道重，开处起锅味稍淡，
祛风除湿防感冒，亲朋团聚合家欢。

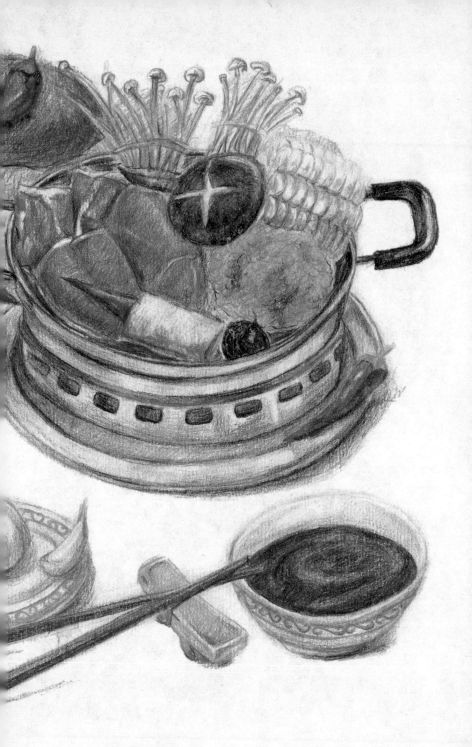

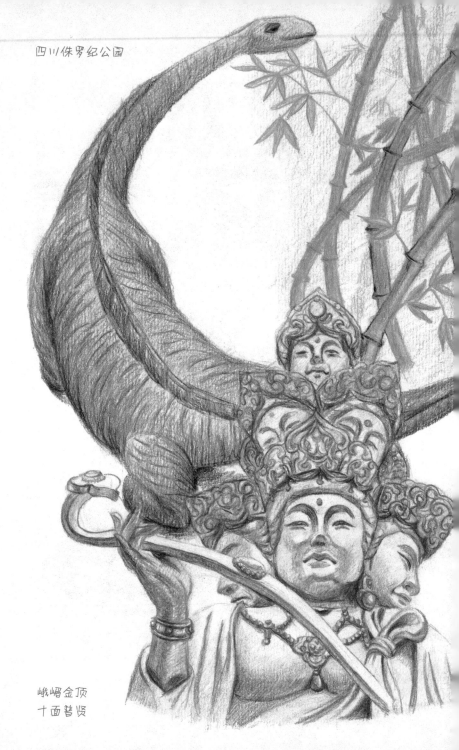

四川侏罗纪公园

峨嵋金顶
十面菩贤

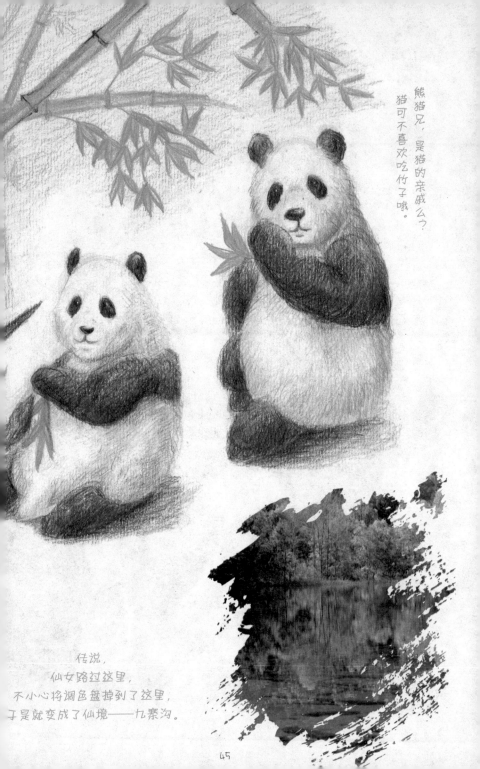

熊猫兄，是猫的亲戚么？
猫可不喜欢吃竹子哦。

传说，
仙女路过这里，
不小心将调色盘掉到了这里，
于是就变成了仙境——九寨沟。

45

四川少数民族的服饰

彝族

彝族服饰反映了黑之尊、黄之美的审美观。

白族

以白色衣服为尊贵，姑娘的头饰蕴含着词语——风花雪月。

布朗族

文化艺术丰富多彩，擅长跳刀舞、圆圈舞、跳歌。

苗族

牯藏节是苗族最大
的祭祀活动。

纳西族

好斗牛，文字是云南
最古老的少数民族象
形文字。

哈尼族

哈尼族一般用自己
染织的藏青色土布
做衣服。

探秘云南

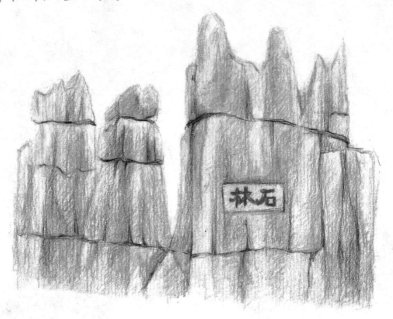

石林

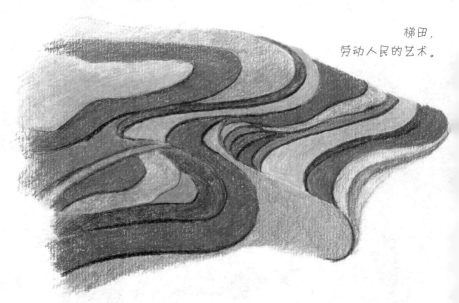

梯田，
劳动人民的艺术。

这个大家伙是水车，
也叫孔明车，
是中国最古老的
农业灌溉工具哦。

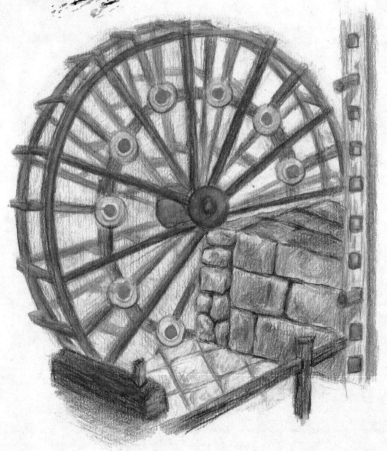

专属自己的小蝴蝶

材料:
白纸、打孔器、剪刀、细绳。

1.剪出蝴蝶的大致形状。

2.用打孔器打出孔。

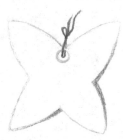

3.用细绳穿过孔系个结。

4.随手画出喜欢的图案。

5.大功告成,专属自己的可爱书签。

真实的蝴蝶　　　　　随意变幻后的
　　　　　　　　　　可爱蝴蝶

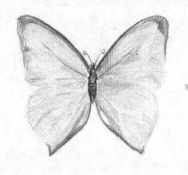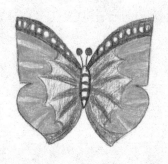

做客新疆

大西洋的最后一滴眼泪——赛里木湖
我和鲜花有个约会——春天的伊犁河谷 "大美新疆 伊犁最美"
中国国家地理评选为中国十大新天府、花园城市——伊宁
被誉为 "新疆风景名片" ——夏特天山古道大峡谷
绝色秘境五色花海雪山草原——喀拉峻大草原
中国著名的四大草原之一——昭苏草原
我国唯一正规的八卦城，世界上唯一没有红绿灯的城市——特克斯
世界薰衣草的四大产区之一——霍城薰衣草基地
中哈边境——霍尔果斯口岸

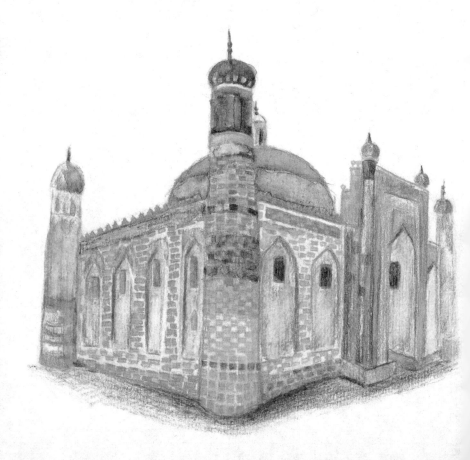

一二三四五六七，
七六五四三二一，
七个阿姨来摘果，
七个篮子手中提，
七种果子摆七样，
苹果、桃儿、石榴，
柿子、栗子、李子、梨。

náng

饢

小谜语：
猜猜这句维文代表什么？
（嘘，是个快餐店的名字哦。）

53

看到羊肉串，
心里会马上想到，
怪调调的
"新疆乌鲁木齐羊肉串"，喵～

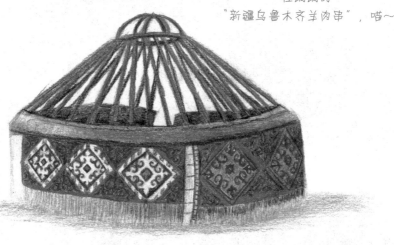

正在搭建的毡房

"骆驼兄，你睫毛好长啊！"
"背好驼啊！"
"脖子好长啊！"
"嘴怎么一直在嚼啊嚼！"
"啊？怎么走掉了？"

胡杨，在风沙中，
固执又坚韧地成长着。

喵，猜对了吗？

背包大解剖

巧克力:
随时补充能量值

相机:
细数每张照片
背后的故事

手电筒:
晚上可以去冒险

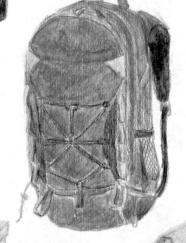

太阳镜:
看太阳 辨方向

保温水杯:
夏天储备冷饮
冬天热水保温

随身小药箱:
消炎类 止痛药
纱布 消毒药水
驱热解暑类
创可贴 等等

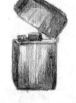

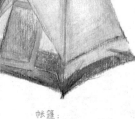

打火机:
猫景必不可少的工具
用来点火烤鱼

帐篷:
舍不得走就留下

汉语意思	藏文发音
吉祥如意	扎西德勒
早晨好	休巴德勒
下午好	求珠得勒
晚上好	宫珠得勒
再见	卡里沛
对不起	广达
我不舒服	阿代彼敏度
帮我找个医生	安木期才热囊
可以在你这里借宿吗	切让叠呢捏呢永古度枚
多少钱	贝夏卡刚热
我买了	尼格因

西藏重大节日：

雪顿节
大佛瞻仰节
牛王会
传昭大法会
酥油花灯节
萨噶达瓦节
祈祷节
燃灯节
扎崇节
转鹰节
晒佛节

禁忌：

1. 禁止杀生。
2. 使用敬语，称呼别人名字后面加"啦"。
3. 吃饭时要食不满口、喝不出响。
4. 忌在别人后背吐唾沫、拍手掌。
5. 经筒、经轮不得逆转。
6. 忌讳别人用手触摸头顶。
7. 忌用单手接待物品。
8. 忌用带藏文的纸当手纸擦东西。
9. 进入藏胞的帐篷后，男的坐左边，女的坐右边。
10. 忌将骨头扔入火中。

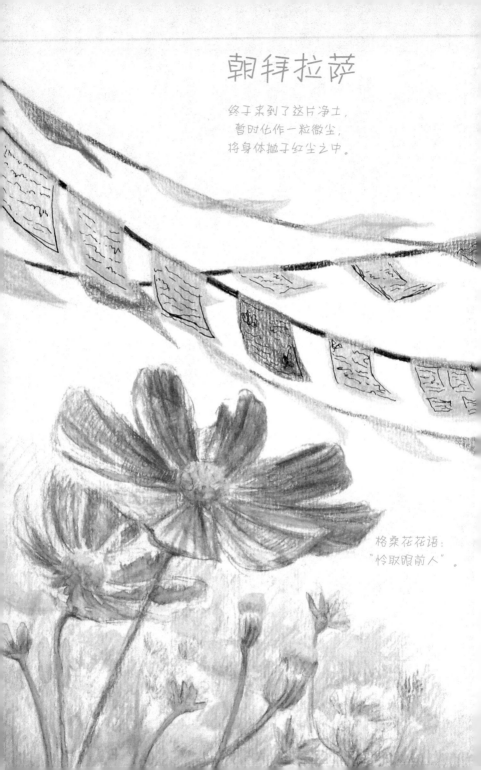

朝拜拉萨

终于来到了这片净土，
暂时化作一粒微尘，
将身体抛于红尘之中。

格桑花花语：
"怜取眼前人"。

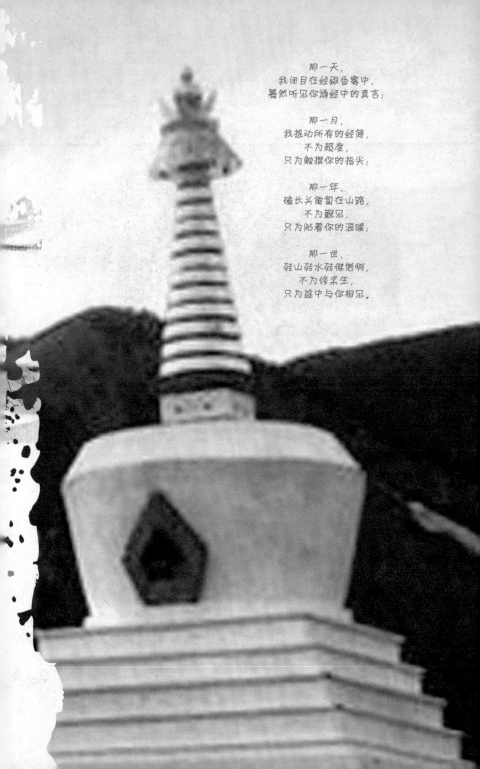

那一天，
我闭目在经殿香雾中，
蓦然听见你诵经中的真言；

那一月，
我摇动所有的经筒，
不为超度，
只为触摸你的指尖；

那一年，
磕长头匍匐在山路，
不为觐见，
只为贴着你的温暖；

那一世，
转山转水转佛塔啊，
不为修来生，
只为途中与你相见。

猫在路上
认识的新朋友
——牦牛先生。

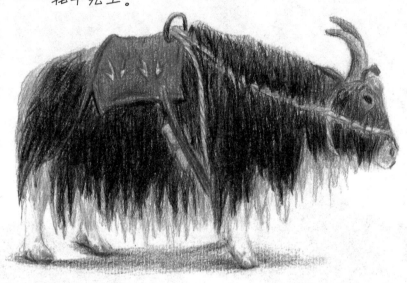

即使是一名再普通不过的藏人，
也深信生死轮回、因果报应的佛教道理。
这使得他们的一生是绛红色的一生，
他们的一生也走在绛红色的路上。

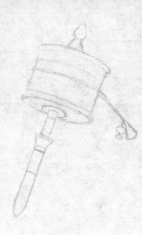

转经筒
虔诚的信教徒
会一边转着经筒，
一边默念着经文。

接着，平铺整体色。

加深暗部。

上水喽！将暗部用水溶开，把暗部的纸的毛孔堵住，这样暗部就不明显了。

将水溶的地方的颜色再加深，圆柱状的立体感就很明显了。最后，用褐色或黑色勾边，完成。

61

阔别内蒙

来到内蒙就要大口地吃肉、大声地唱歌，嗒嗒～

风干牛肉

手把肉

奶豆腐

炒米

奶酪

百灵鸟小姐

玩转香港

商业性，
是与这座城市相匹配文化的坐骑。
纯粹性，
是文化人迄今坚守心灵堡垒的坐标。

薯条 薯排

猫喜欢老式家具的复古感觉，
像家一样的温暖熟悉的感觉。

路边的茶餐厅，
"老板，来份鲜鱼蛋面"。

这里是购物的天堂，
一定要买到包包装不下。

迪士尼：猫童年记忆的乐园

去往迪士尼有专属的小火车哦。
别忘了看晚上的烟花表演，
就像动画片里一样梦幻。

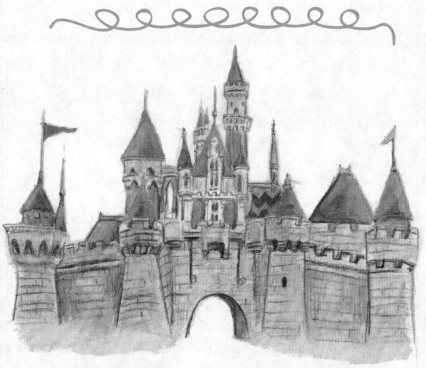

WALT DISNEY

迪士尼城堡

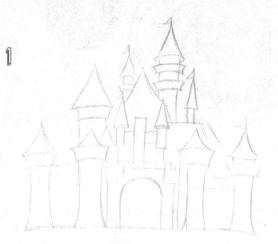

1

用褐色铅笔轻轻地起稿，用力要轻，以便修改。

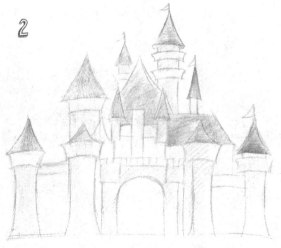

2

底色使用黄色和蓝色平涂，
这两个颜色是迪士尼乐园城堡的固有色。

3

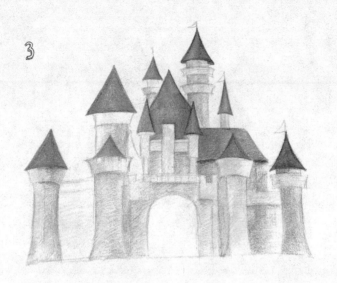

用重一点的黄色、橘红以及天蓝、深蓝强调暗部的阴影，
加强对比，使城堡更有体积感。

4

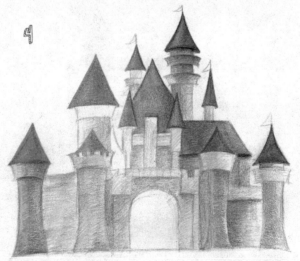

观察城堡的色调，仔细地加强阴影面和亮面，
减弱中间面。

5

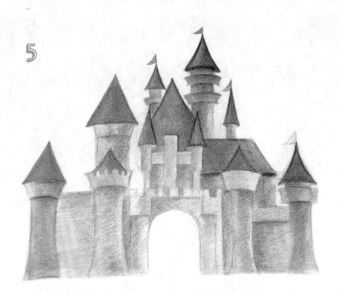

调整细节和颜色。

6

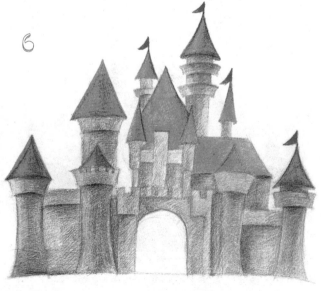

画面完成。

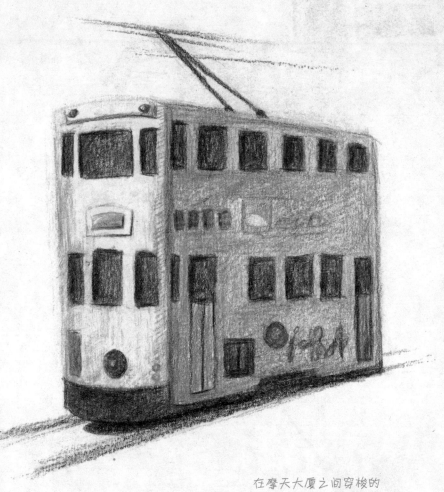

在摩天大厦之间穿梭的
古旧有轨电车,
是香港岛独特的一景。
由于它百年来晃晃悠悠、
"叮当叮当"地前行,
香港人形象而亲切地将它称为

"叮当车"。

街边的可爱复古车

猫梦想中的座驾，
腿短短的，
需要mini型的车。

1.

猫老师："先粗略地描绘出框架，喵"。

74

"根据图片的颜色平铺出相似的底色，喵"。

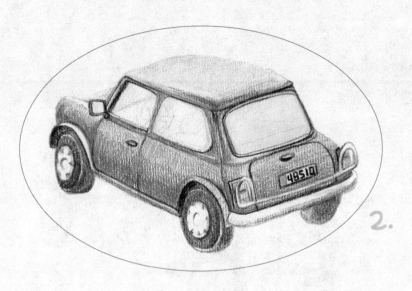

2.

"最后加深颜色，勾画细节，ok，去兜风，呼呼"。

3.

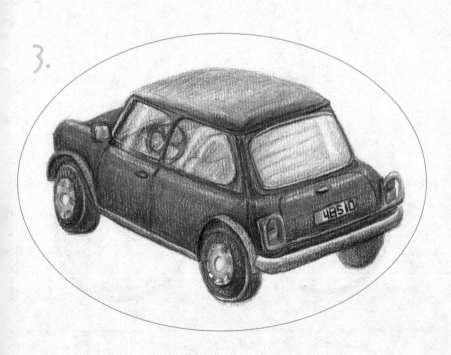

粉色游览车，十分俏皮可爱吧，
在一些比较大的公园和大学里能看到哦～

自行车，青春、低碳、
爱运动、必备品～

电缆车、攀山车、旅游景点必备，
并不常见，但是外形独特很有趣。

淑女必备，拉风粉色摩托，
糖果色泽，备受喜爱～

走进台湾

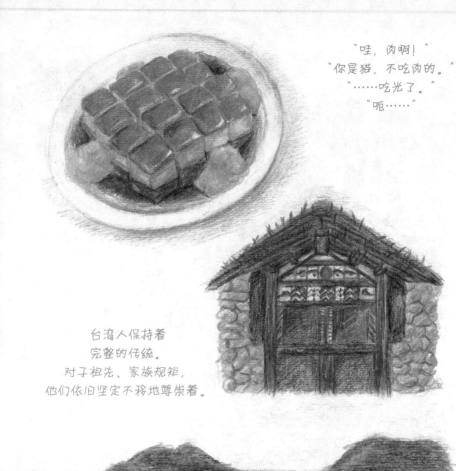

"哇，肉啊！"
"你是猫，不吃肉的。"
"……吃光了。"
"呃……"

台湾人保持着
完整的传统。
对于祖先、家族规矩，
他们依旧坚定不移地尊崇着。

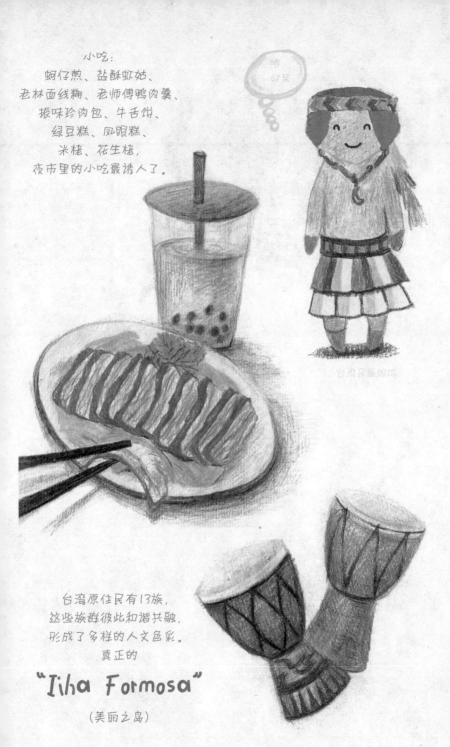

小吃：
蚵仔煎、盐酥虾菇、
老林面线糊、老师傅鸭肉羹、
振味珍肉包、牛舌饼、
绿豆糕、凤眼糕、
米栳、花生栳，
夜市里的小吃最诱人了。

台湾原住民有13族，
这些族群彼此和谐共融，
形成了多样的人文色彩。
真正的

"Iiha Formosa"

（美丽之岛）

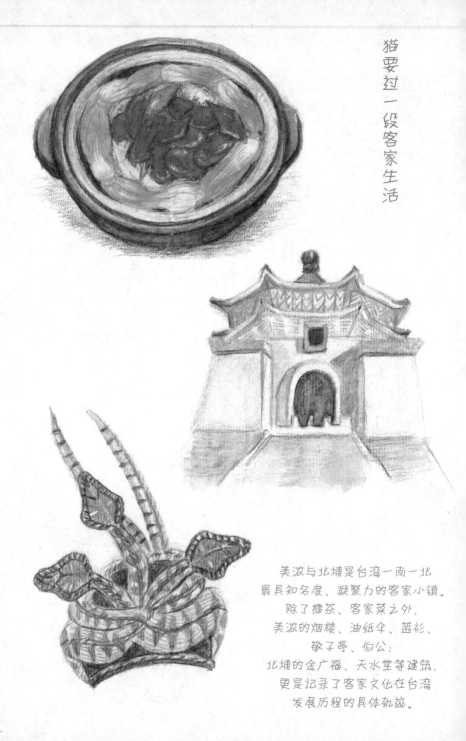

猫要过一段客家生活

美浓与北埔是台湾一南一北
最具知名度、凝聚力的客家小镇。
除了擂茶、客家菜之外，
美浓的烟楼、油纸伞、蓝衫、
敬子亭、伯公；
北埔的金广福、天水堂等建筑，
更是记录了客家文化在台湾
发展历程的具体轨迹。

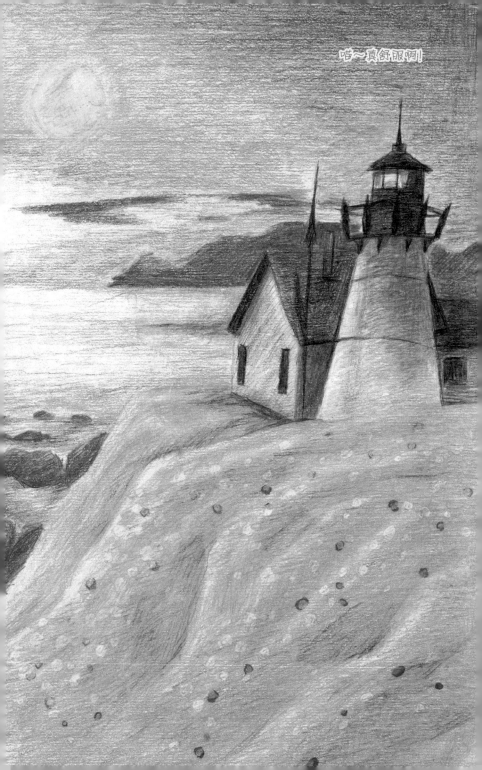
喵～真舒服啊！

欧式小情调

妙巴黎

�123，灯熄灭，
烛光亮起来，
音乐渐渐响起，
猫要吃面包喽。

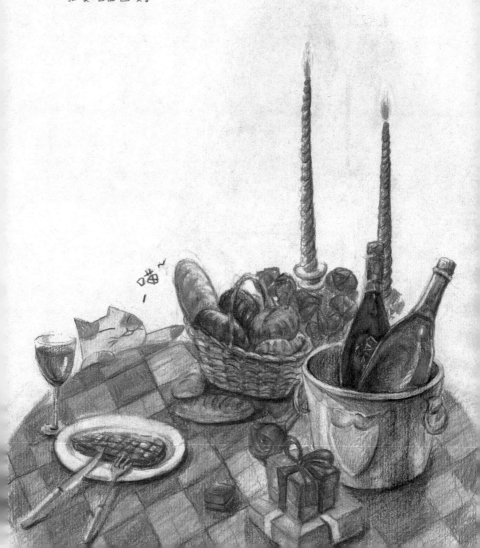

彩色的窗子，
透过来的阳光，
一不小心也变成了彩色的。

喵～像不像个绅士？

法式大蜗牛

法国人桌上的不可或缺的
——法棍

马卡龙

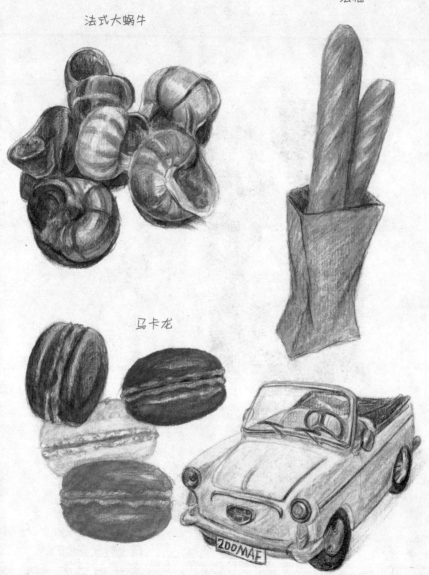

ZOOMAE

时尚篇

将穿着美美衣服的照片用彩铅画下来,
将美丽瞬间的开心变成永远。

森林系的感觉是猫最喜欢的,
亲近又舒服。

四大时装周: 纽约时装周
伦敦时装周
巴黎时装周
米兰时装周

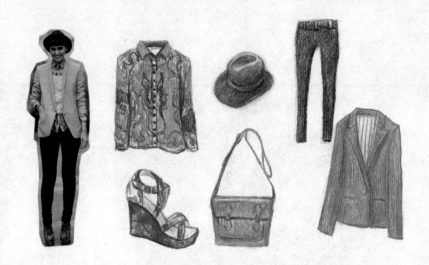

印花衬衣+褐色紧身裤+印花高跟鞋
+帅气的礼貌+亮色包包
人群中绝对的亮点

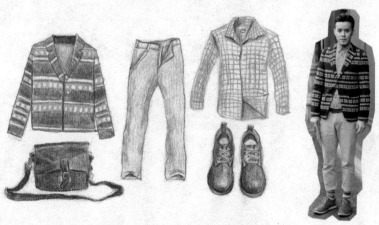

格子衬衣+印花西服+素色长裤
+复古皮鞋+邮差包包
复古又有型

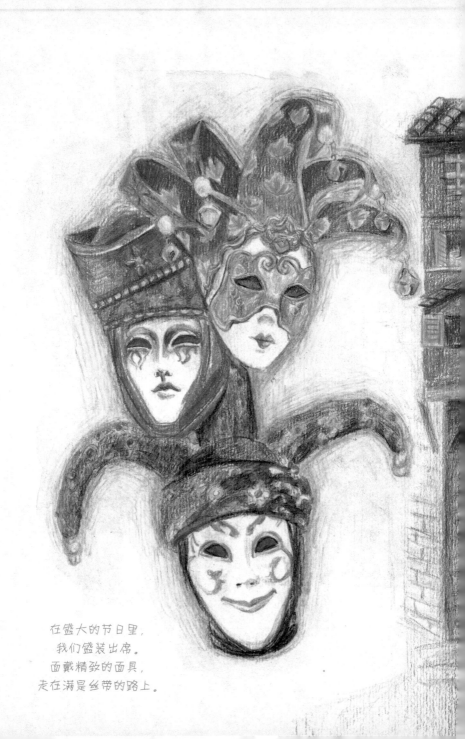

在盛大的节日里，
　我们盛装出席。
　面戴精致的面具，
走在满是丝带的路上。

艺术的国度——意大利

把一整个下午的时间散落在
威尼斯的小船上。
又随着水的潋滟
渐渐散开来了。

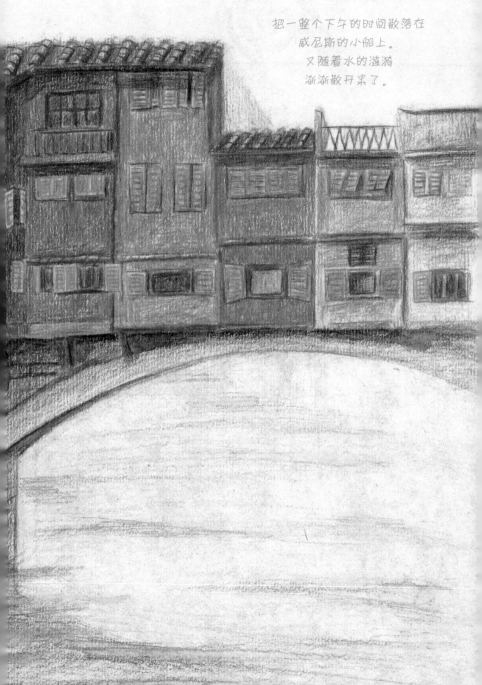

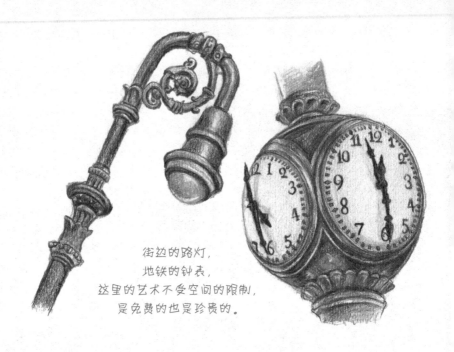

街边的路灯，
地铁的钟表，
这里的艺术不受空间的限制，
是免费的也是珍贵的。

猫喜欢吃番茄。

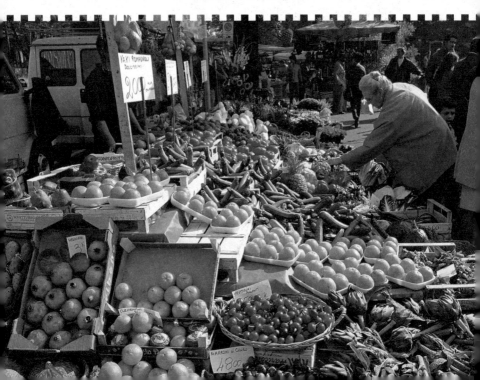

意大利面做法

一个人在家，
就动手做一份意大利面吧。

1.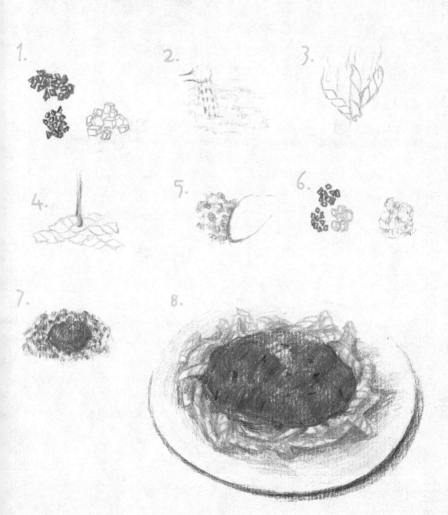

2.

3.

4.

5.

6.

7.

8.

我不能去旅行，
因为我没有时间。

解决他

每天要做的事

为了旅行，
把时间挤一挤。

我不能去旅行，
因为我没有时间。

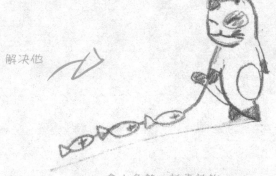

解决他

拿上鱼竿，边走边钓。

想去旅行，
还有什么不能解决的呢？

PART 2

开始你的彩铅之旅

选择自己喜欢的彩铅

开始彩铅作画喽！彩铅具有超高人气，所以彩铅的品牌也数不胜数。
走到货架前，面对众多的品牌是不是有些不知所措了呢？
没关系的，看这里，希望能帮你轻松地选择适合自己的彩铅。

辉柏嘉

红盒是学生级的，绿盒的是专家级的。绿盒虽然贵，
但是效果一流，水溶的和油性的质量都非常好。

酷喜乐

显色好，笔芯较软，性价比不错。目前油性的只
有铁盒，水溶的有纸盒和铁盒两种。铁盒和纸盒
的笔芯软硬度还是有所不同的，笔杆也不一样。

施德楼

施德楼175是这个牌子的彩铅中最高端的，笔芯比较
细，相对硬一些，适合细节，性价比也不错。

其他品牌：马可MARCO、得力、迪士尼、日本三菱、马利
中华、晨光、温莎、利百代。

水油彩铅大不同

彩铅在类型上能分为水溶性彩铅和油性彩铅，
两种类型区别很大呢，会画出两种不同的效果哦。

水溶性彩铅

特点：
可用水溶开，
颜色易叠加，
效果变化多样。

油性彩铅

特点：
色彩鲜艳、明亮，
效果强烈。

两种类型的彩铅会画出来不同的感觉呢，
都尝试一下，会出现惊喜。
本书使用的是水溶彩铅。

找到彩铅的好搭档

彩铅的好搭档们如影随形地在彩铅身边，
它们为一幅美丽的画面加油，让我们认识它们。

最熟悉的工具们

可以用来擦拭彩铅，减淡
彩铅的效果。有2B、4B、
6B软硬之分。2B较硬，6B
最软。价钱很便宜。

卷笔刀是最快捷方便的削
彩铅的工具，也是彩铅绘
画的必需品。价格便宜，
刀片可更换。

纸类的挑选

素描纸：

正面

反面

素描纸两面纹理不同，一面较粗，为正面；一面较细，为反面。
正面纹路明显，彩铅感觉明显；反面纹路细腻，笔触感觉柔和。

彩色卡纸：

颜色丰富，纹路细腻，
任意发挥你的想像力，
让彩铅画面更有趣。

水彩纸：

吸水效果强，
最适合做水溶效果。

素描本：

便于携带，
随时记录点滴的美好。

打印纸：

造价便宜，纸面细腻有光泽，
画上的彩铅颜色更鲜亮。

彩铅的新朋友们

可以给水溶彩铅做出水彩的效果哦。

可以削出彩铅的笔沫，可
以用来做很多特殊效果。

喷壶在水溶彩铅的应用中起
到了很大的作用，会出现很
多不同的特殊效果。

留白胶用来提前
留出空白，便于
后来的其他画法
的实现。

色彩心情表

每一种颜色都是一个跳动的精灵。

颜色展示

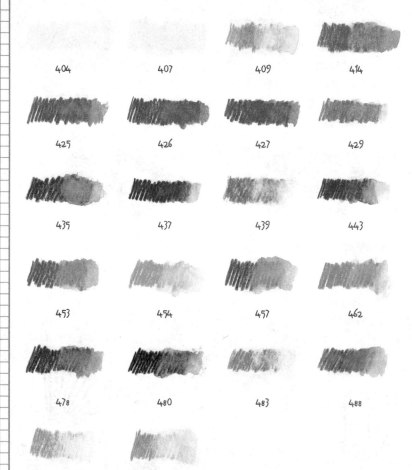

404	407	409	414
425	426	427	429
435	437	439	443
453	454	457	462
478	480	483	488
452	448		

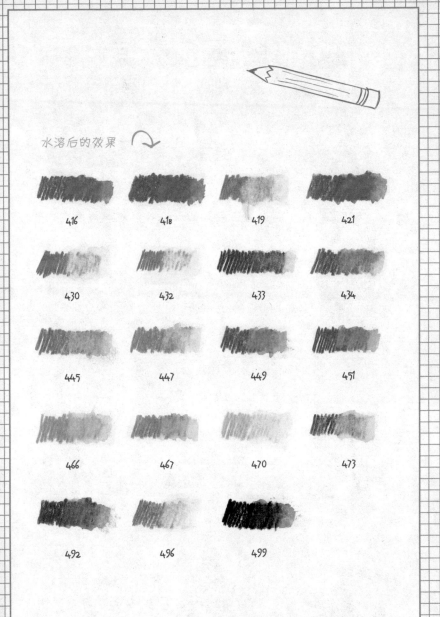

水溶后的效果

416 418 419 421

430 432 433 434

445 447 449 451

466 467 470 473

492 496 499

原本肯定的笔触一碰到水，
就像水彩一样晕开，好像一个害羞的小姑娘。

彩铅的叠色效果

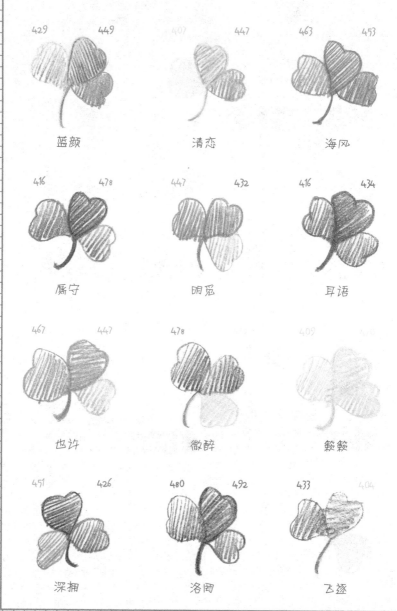

429 449 蓝颜

407 447 清恋

463 453 海风

416 478 厮守

447 432 明觉

416 434 耳语

467 447 也许

478 微醉

409 簌簌

451 426 深拥

480 492 洛阁

433 404 飞逐

一种颜色和另一种颜色融合、交汇
形成另一种美丽的意外。

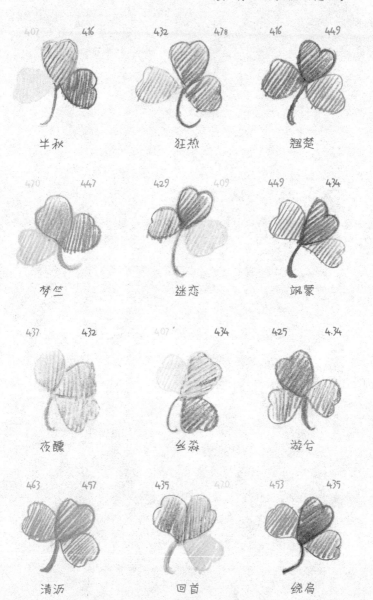

407　　416　　　432　　478　　　416　　449

半秋　　　　狂热　　　　翘楚

470　　447　　　429　　409　　　449　　434

梦竺　　　　迷恋　　　　飒蒙

437　　432　　　407　　434　　　425　　434

夜酿　　　　丝淼　　　　游兮

463　　457　　　435　　420　　　453　　435

清沥　　　　回首　　　　绕肩

小笔触大变化

咩~

白笔触咩～

不同的笔触适用于不同的画面中，下面有请咩子小姐真身示范。

侧锋笔触咩～

毛衣咩～

刺猬咩～

点点咩～

棉花咩～

苔藓咩～

猫爪子的色彩游戏

甜蜜夏果冰~　　　　时尚撞色达人~　　　　森林系女生~

外婆家的沙发~

芒果苹果汁~

最窝心的闺蜜~

多味雪糕球~

梳妆台上的香水瓶~

童年小游戏~

轻轻的耳语~

彩铅的小秘密

水溶画法的小技巧：
水溶彩铅虽然画法随意，但也有很多特定技法，
一起来尝试一下吧。

可不要小看削笔削下的笔屑哦，它可是有大作用呢。
将笔屑放进一个小容器里，用蘸了水的水彩笔将笔屑溶开，
画在画面上可以出现水彩画的效果哦～

 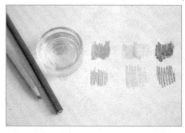

将笔尖蘸一点点水，画在纸上的效果变得鲜艳又醒目，
可以用来局部勾线。

将水彩笔蘸水，再用水彩笔轻轻拨动彩铅笔尖，
就会在纸上甩出点点，对于丰富画面起到很好的效果。

剪出自己喜欢的图案，
放在另一张纸上。
将喷壶灌上稀释后的
水彩染料，
(也可用溶解的铅笔屑)
喷在纸上，
将剪好的图案揭开……
会很惊喜哦！

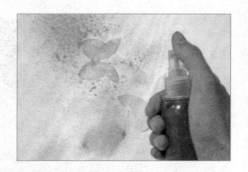

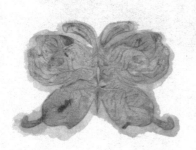

剪出图案，用稀释的彩铅颜色平铺在图案上，
镂空的地方就画出来了。

可爱的老式相机

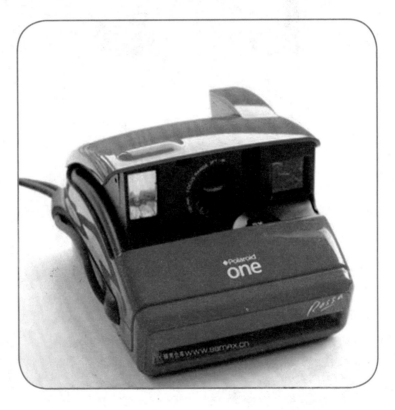

"咔嚓"
相机是个魔术师，
它能把一瞬间变成永恒。

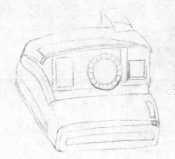

在纸上用红色彩铅
把相机的外轮廓画出来，
注意要把有高光的地方提前画出来哦。

根据图片的颜色，
平涂出第一遍固有色，
透视最深的地方要有渐变的效果。

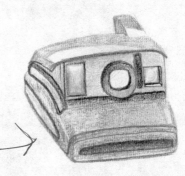

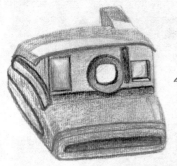

平涂第二遍固有色。

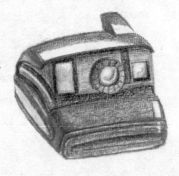

再将颜色加深的同时，
将机身固有的黑色中加紫色，
让画面整体色调更统一。

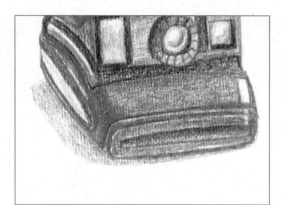

阴影的画法：
用深红色将阴影
的轮廓画出并平
涂填满。

用深紫色贴合相
机底部与阴影交
界处加深。

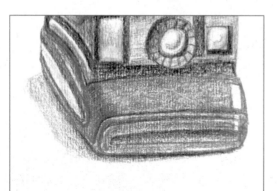

最后用黄色从红
色部分向空白处
过渡。

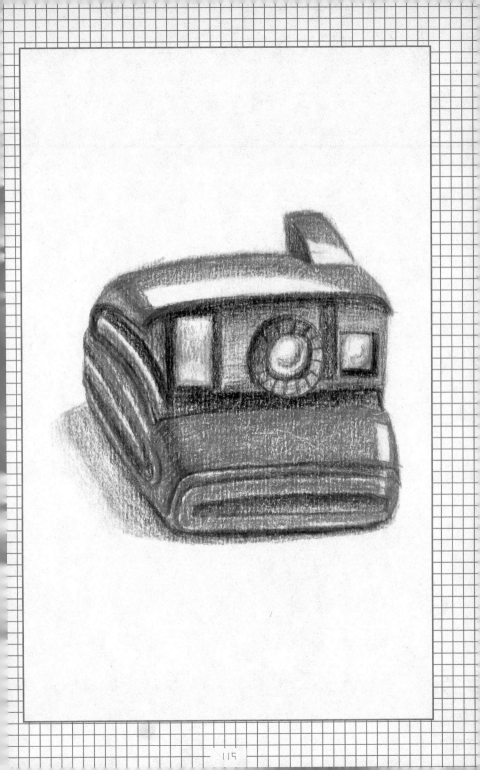

珍贵的相机们

拥有了一架相机，
就拥有了整个世界。

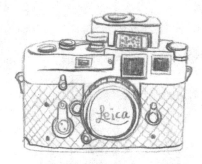

徕卡m3 double stroke 1956

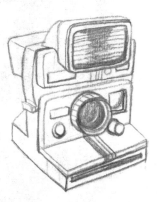

宝丽来 polaroid sx70

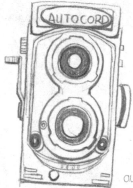

autocord seikosha-mx 双反相机

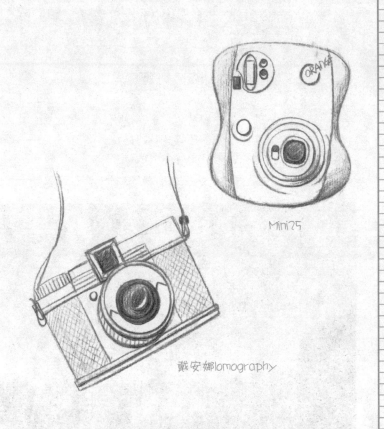

Mini25

戴安娜lomography

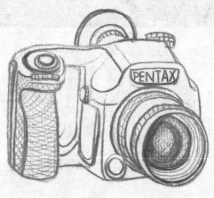

PENTAX

宾得 645d

记忆中的风景

简单快速的格子画法:
很多人画不好建筑的透视,
这确实是件麻烦的事,
猫的金点子就是——

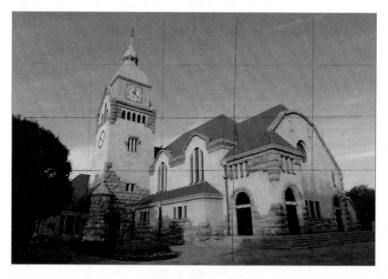

在图片原图上打上格子。

在纸上也打上相同数量的格子。

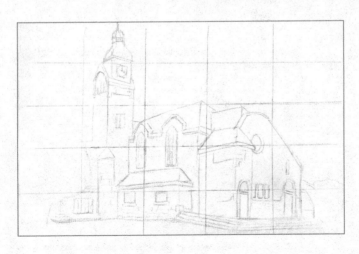

对照原图在格子上的位置，画出轮廓。

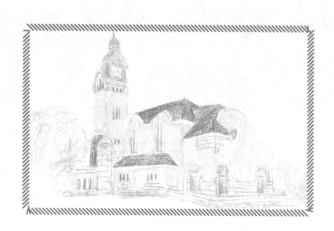

将格子擦干净，
平铺第一遍色。
风景随笔就是要乱乱的才有感觉，
所以不用讲究画法，
就随心情尽情铺色。

随意的画法加深颜色，
大树可以用画圈圈的画法哦。

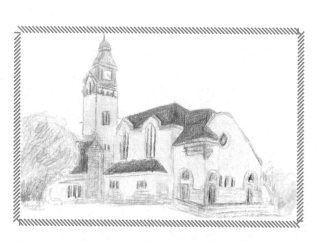

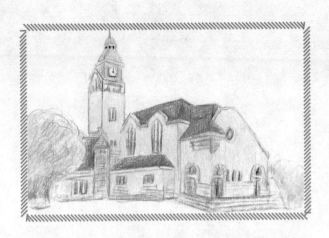

用深褐色或黑色随意勾勒大体形状，
画面会变得乱中有序。

最后平铺蓝天，
随意留出的空白，
就成了白云
偷懒又随兴。

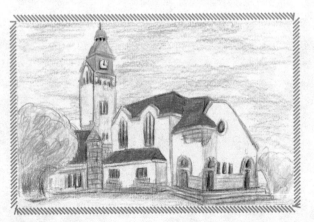

小时候的猫真是可爱啊，
长大的猫……

一个月 二个月 三个月